楷书创作五十例

硬笔书法云梯丛书

主编 杨宪金

书著 吴玉生

西苑出版社

笔锋玉振同书艺

骏踪云梯导逸才

辛巳祁文杨宪金书

总　序

我社2002年推出的大型艺术系列丛书《书法云梯》，是介绍毛笔书法艺术及其创作技法要领的丛书，它以特有的艺术魅力和新颖的编辑体例受到广大书艺爱好者的高度评价和赞赏。其实，书法艺术的概念，不仅仅局限于毛笔书法，同时还应该包括硬笔书法。

硬笔书法是以线条组合变化来表现文字之美的艺术形式，它的发展历史虽然不及毛笔书法那样久远，但也历经千锤百炼，融入了中国传统书法艺术的许多优秀成份，形成了一种实用价值与审美价值融为一体的独特的艺术形式，并且受到了广大硬笔书法爱好者的喜爱。说的形象些，毛笔书法艺术和硬笔书法艺术，是中华民族传统文化园地中的一株并蒂莲。二者在艺术风格上相辅相成，在审美价值上相得益彰，是同道同源的传统文化门类。在大力弘扬先进文化，培育民族精神的新时代，硬笔书法艺术必将在更广阔的空间中得到发扬光大。

为了满足广大硬笔书法爱好者的愿望，继《书法云梯》之后，我们又推出了《硬笔书法云梯》普及版和提高版两套丛书，从汉字的笔划、笔顺、结构、用笔、行次章法等方面进行详尽阐述，以帮助读者提高硬笔书法的创作水平，达到观赏性与实用性完美结合的境界。这套丛书的书写者均是当代最有影响的硬笔书法家，用篆、隶、魏、楷、行、草诸书体书写。这套丛书不仅对硬笔书法爱好者的书写练习，提高创作水平大有裨益，同时又能使读者从中了解当代中国硬笔书法具有代表性的各种流派风格，具有创作指导和作品欣赏双重价值。

杨宪金

2002年12月

概　论

　　写字是书法的基础，书法是写字的升华。说到书法，人们首先想到的是毛笔书法。然而，书写实践已经证明，持硬笔作字，也能在一定程度上体现中国传统书法之精神，写出楷、行、草、隶、篆等形态各异的字体，创作出令人赏心悦目的作品。需要说明的是，硬笔毕竟受自身质地的限制，不易写出毛笔点画那种粗细、浓淡、枯润的变化，呈现不出"重若崩云，薄如蝉翼"的效果。故从事硬笔书法创作，应注重研究和充分发挥硬质书写工具的性能特点，扬长避短，在其所能表现的领域内进行创作，不宜一味去效仿和承袭毛笔书法。本书主要就钢笔楷书作品的创作做一些尝试性的探索。

　　笔者以为，硬笔由实用、便捷而孕生。研习和创作硬笔书法，也应根植于普及和实用这块土壤，倡导用普及型硬笔书写简化汉字。在铅笔、钢笔、圆珠笔、签字笔等诸多品种的硬笔家族中，就点画表现力而言，宜首选钢笔。用钢笔吸注碳素墨水作书，白纸黑字，分外醒目。

　　本书中除签字笔书写的两幅实用字外，其余作品均为同一支普通钢笔在复印纸上书写的原尺寸作品。其字形的大小、点画的粗细、线条的静动，主要是借助书写材料和驭笔技巧形成的。

　　钢笔楷书作品的创作，体现在灵巧、精确和细腻上。因执钢笔手不离纸，可操纵的范围有限，且线条单一，故字形不宜太大或太小。笔画量度过长，势单力薄，缺乏质感；字形太小，点画难控，难显张力。通常在 1.0cm～1.6cm 方格或条格中书写为宜。

　　在明格中作字，应注意两点：一是处理好"形象"和"背景"的关系，即线格大小和字形大小相协调，并做到字居格子中央。二是"格线"与"字线"要匹配，即格线要细，不能喧宾夺主。据笔者体会，钢笔书法以在暗线格中作字为最难，因形成作品后视觉上无格，必须力求字字端正，通篇相映如一，稍有瑕疵，便会一览无余。

　　增强钢笔书法点画的表现力，可通过三个途径实现。一是树立"悬笔"意识，刻意控笔，利用触纸力度和行笔速度，求得线条的变化。二是在书写纸下垫适量软纸或塑脂垫，借助纵向弹性强化"力透纸背"的效果。三是通过调节笔中墨量，追求线条的质感。作较小字，宜让钢笔保持干渴状态；作稍大字，要使钢笔墨量充足。

　　章法、结构、点画是创作书法的三大要素，正文、落款、钤印是构成一幅作品的基本条件。谋划作品的过程就是驾驭和运用这些要素、条件的过程。章法适宜，结构严谨，点画生动，正文与落款协调，钤印与落款匹配，方可谓一篇完整的作品。真正完美的作品，应该是文、形、意、情的有机统一，这也是历代书家们孜孜追求、只可接近而很难达到的境界。正因为如此，人们才感叹"学海无涯、艺无止境"。

　　但是，钢笔终究是钢笔。从执笔到用笔，简便易学，不必把钢笔书法看得过于玄妙和复杂。一支钢笔，随身可带，随时可写，随处可练。只要有所用心，舍得拿出些"茶余饭后"的时间，常写常练，熟了自然会生巧；常想常思，悟了一定有提高。作为中国人，作为文化人，理应对写好汉字有所重视。

　　以上是笔者对"钢笔书法"的理解和体会，旨在抛砖引玉，敬请广大钢笔书法爱好者匡正。

<div align="right">

吴玉生

2002 年 12 月

</div>

目　录

夫字以神为精魄神若不知则
字无态度也以心为筋骨心若
不坚则字无劲健也以副毛为
皮层副若不圆则字无温润也

唐李世民指意句 壬午孟夏 吴玉生书

● 原文：

夫字以神为精魄，神若不知，则字无态度也；以心为筋骨，心若不坚，则字无劲健也；以副毛为皮层，副若不圆，则字无温润也。

—— 唐·李世民：《指意》

● 书写特点：

笔速较慢，刻意强调起笔的柔切动作和收笔的附勾萦带，增强点画间呼应，以求刚柔相济，体现原文阐述的"精魄"。

● 原文:

　　书贵入神，而神有我神他神之别。入他神者，我化为古也；入我神者，古化为我也。

　　—— 清·刘熙载:《艺概》

● 书写特点:

　　起收笔果断，顺应钢笔特点，缓慢行笔，力求表现笔画的刚性和张力。

书贵入神而神有我神他神
之别入他神者我化为古也
入我神者古化为我也

右录刘熙载艺概句 壬午孟冬 吴玉生

铜笔意临韩绍玉先生书法论 吴去疾

文章锺好書札为先欲知字值千金须用心通八法
熟心爪子中含万象之先撇如屠刀有斩千军之势捧
阳鸟而出海驱渴马以奔泉直拟悬针穿破九霄之云雾
云霧画如横剑劈开太极之阴阳有往皆收无垂
不缩撇钩快利胜斧鐾之锋芒挑剔飞腾赛凤鸾之
体势左右若群臣之顾主转折似万水之朝宗笔画
调匀务要不疏而不密字宜端正须教无侧从无歪字
字字若星辰之磊落行行如锦绣之铺陈草飞百丈之
龙蛇真截半天之风雨造处神惊鬼哭写时凤舞鸾
柳骨颜筋钟情王态兼此诸家之格取其字体之中精
通未易端楷尤难能仿法者斯为妙手凡书之害
姿始是其小疵轻佻是其大病直须落笔一一端正至于放
笔自然成行草则虽草而笔意要端正最忌用心妆缀便不成书

● 原文：

　　文章虽好，书札为先。欲知字值千金，须用心通"八法"：点如爪子，中含万象之先；撇似屠刀，有斩千军之势。捧阳鸟而出海，驱渴马以奔泉。直拟悬针，穿破九霄之云雾；画如横剑，劈开太极之阴阳。有往皆收，无垂不缩。撇钩快利，胜斧凿之锋芒。挑剔飞腾，赛凤鸾之体势。左右若群臣之顾主，转折似万水之朝宗。笔画调匀，务要不疏而不密。字宜端正，须教无侧从，无歪字。字字若星辰之磊落，行行如锦绣之铺陈。草飞百丈之龙蛇，真截半天之风雨。造处神惊鬼哭，写时凤舞鸾翔。柳骨颜筋，钟情王态，兼此诸家之格，取其字体之中。精通未易，端楷尤难。能仿法者，斯为妙手。凡书之害，姿始是其小疵，轻佻是其大病。直须落笔，一一端正。至于放笔，自然成行。草则虽草，而笔意要端正。最忌用心妆缀，便不成书。

　　——现代已故书法家韩绍玉：《书法论》

● 书写特点：

　　这是已故书法家韩绍玉先生的一幅作品。文词流畅，楷草相间，大小相杂，错落有致，粗看无行，细察有规。通篇繁、简、异写并用，极尽变化。用钢笔临之，同样能给人以水墨淋漓之感。

雄	海	难	图	壁	世	群	东	罢	大
亦	酬	破	十	穷	科	邃	掉	江	
英	蹈	壁	年	面	济	密	头	歌	

周恩来诗
吴玉生书

● 原文：

　　大江歌罢掉头东，邃密群科济世穷。面壁十年图破壁，难酬蹈海亦英雄。

　　　　—— 周恩来：《七绝诗》

● 书写特点：

　　这是青年时代的周恩来为寻求真理，出国留学临行前写下的一首感奋人心的诗篇。用饱满的笔触作"大楷"，以体现充满远大抱负的诗意。

五帝上真六甲玄靈陰陽二炁元始所生惣
統萬道撿滅遊精鎮魂固魄五內華榮常使
六甲運俊六丁爲我降真飛雲紫鞹乘空駕
浮上入玉庭畢脈符咽液十二過止

節臨唐靈飛經 壬午年孟冬 吳玉生

● 原文：（略）
　　——节临唐代书法
家钟绍经书写的：《灵
飞经》。

● 书写特点：
　　研习钢笔书法可以
从毛笔书法中汲取营
养，临写一些古碑帖。
此幅临写的是《灵飞
经》帖，鉴于原帖为繁
体，故落款也作繁体，
以求一致。

钟山风雨起苍黄百万雄师过大江虎踞龙盘今胜昔
天翻地覆慨而慷宜将剩勇追穷寇不可沽名学霸
王天若有情天亦老人间正道是沧桑
毛泽东诗七律 人民解放军占领南京 壬午夏吴玉生敬书

● 原文：

　　钟山风雨起苍黄，百万雄师过大江。虎踞龙盘今胜昔，天翻地覆慨而慷。宜将剩勇追穷寇，不可沽名学霸王。天若有情天亦老，人间正道是沧桑。

　　—— 毛泽东：《七律·人民解放军占领南京》

● 书写特点：

　　这是渡江战役胜利后，毛泽东同志欣然写下的一首气势磅礴的诗篇。取条幅形式，用笔意通达的行楷书写，更能体现诗的意境。

海纳百川有容乃大
壁立千仞无欲则刚

壬午年孟冬

硬卿 吴玉生 书

● 原文：

海纳百川有容乃
大，壁立千仞无欲则
刚 。

——《联句》

● 书写特点：

用体势宽绰的行楷
书写，借助垫纸弹性，
追求凝练、平实的笔
触，动静结合，意在体
现一种包容，发人感
悟。联句寓含着人生哲
理 。

● 原文：

五百里滇池奔来眼底披襟岸帻喜茫茫空阔无边看东骧神骏西翥灵仪北走蜿蜒南翔缟素高人韵士何妨选胜登临趁蟹屿螺洲梳裹就风鬟雾鬓更苹天苇地点缀些翠羽丹霞莫辜负四围香稻万顷晴纱九夏芙蓉三春杨柳

数千年往事注到心头把酒凌虚叹滚滚英雄谁在想汉习楼船唐标铁柱宋挥玉斧元跨革囊伟烈丰功费尽移山心力尽珠帘画栋卷不及暮雨朝云便断碣残碑都付与苍烟落照只赢得几杵疏钟半江渔火两行秋雁一枕清霜

—— 孙髯：《昆明大观楼长联》

● 书写特点：

昆明大观楼长联，以景史交融、构思精巧、遣词考究、对仗工整而著称于世。用工楷书写，行距略宽于字距，在形式上成超长的纵向对仗排列，以体现联句不凡的气势。

古之成大事业大
学问者必经过三
种之境界
昨夜西风凋碧树
独上高楼望尽天
涯路此第一境也
衣带渐宽终不悔
为伊消得人憔悴
此第二境也
众里寻他千百度
蓦然回首那人却
在灯火阑珊处此
第三境也
右录清王维国人
间词话三境界时
在壬午冬 云峰

● 原文：

古之成大事业、大学问者，必经过三种之境界。昨夜西风凋碧树，独上高楼，望尽天涯路。此第一境也。衣带渐宽终不悔，为伊消得人憔悴。此第二境也。众里寻他千百度，蓦然回首，那人却在灯火阑珊处。此第三境也。

—— 清·王维国：《人间词话》

● 书写特点：

竖写横排，以"三种境界"为自然段落，既一目了然，又留下回味的空间。

● 原文：

　　北国风光，千里冰封，万里雪飘。望长城内外，惟余莽莽；大河上下，顿失滔滔。山舞银蛇，原驰蜡象，欲与天公试比高。须晴日，看红装素裹，分外妖娆。　　江山如此多娇，引无数英雄竞折腰。惜秦皇汉武，略输文采；唐宗宋祖，稍逊风骚。一代天骄，成吉思汗，只识弯弓射大雕。俱往矣，数风流人物，还看今朝。

　　　　—— 毛泽东：《沁园春·雪》

● 书写特点：

　　这是毛泽东同志一首气象宏伟、充满革命豪情的诗篇。用点画细腻的工楷书写，不显格线，行距略宽，力求给人以清新、爽目之感。

北国风光千里冰封万里雪飘望长城内外惟馀莽
莽大河上下顿失滔滔山舞银蛇原驰蜡象欲与天
公试比高须晴日看红装素裹分外妖娆江山如此
多娇引无数英雄竞折腰惜秦皇汉武略输文采唐
宗宋祖稍逊风骚一代天骄成吉思汗只识弯弓射
大雕俱往矣数风流人物还看今朝

毛泽东词沁园春雪
壬午春吴玉生敬书

白求恩同志毫不利己专门利人的精神，表现在他对工作的极端的负责任，对同志对人民的极端的热忱。每个共产党员都要学习他。……

我们大家要学习他毫无自私自利之心的精神。从这点出发，就可以变为大有利于人民的人。一个人能力有大小，但只要有这点精神，就是一个高尚的人，一个纯粹的人，一个有道德的人，一个脱离了低级趣味的人，一个有益于人民的人。

—— 录自毛泽东《纪念白求恩》

● 原文：

　　白求恩同志毫不利己专门利人的精神，表现在他对工作的极端的负责任，对同志对人民的极端的热忱。每个共产党员都要学习他。……

　　我们大家要学习他毫无自私自利之心的精神。从这点出发，就可以变为大有利于人民的人。一个人能力有大小，但只要有这点精神，就是一个高尚的人，一个纯粹的人，一个有道德的人，一个脱离了低级趣味的人，一个有益于人民的人。

　　—— 毛泽东：《纪念白求恩》

● 书写特点：

　　用签字笔书写行楷字，更能发挥签字笔的特性。

大江东去浪淘尽千古
风流人物故垒西边人
道是三国周郎赤壁乱
石崩云惊涛裂岸卷起
千堆雪江山如画一时
多少豪杰遥想公瑾当
年小乔初嫁了雄姿英
发羽扇纶巾谈笑间樯
橹灰飞烟灭故国神游
多情应笑我早生华发
人生如梦一樽还酹江
月录苏东坡赤壁怀古
壬午年初予吴五生之

● 原文：

　　大江东去，浪淘尽、千古风流人物。故垒西边，人道是、三国周郎赤壁。乱石崩云，惊涛裂岸，卷起千堆雪。江山如画，一时多少豪杰！　　遥想公瑾当年，小乔初嫁了，雄姿英发。羽扇纶巾，谈笑间、樯橹灰飞烟灭。故国神游，多情应笑我，早生华发。人生如梦，一樽还酹江月。

　　—— 宋·苏轼：《今奴娇·赤壁怀古》

● 书写特点：

　　从正文到落款均用浓重含蓄的笔触书写，以体现"老骥伏枥、志在千里"的雄心豪气。

神龟虽寿，犹有竟时。腾蛇乘雾，终为土灰。老骥伏枥，志在千里。烈士暮年，壮心不已。盈缩之期，不但在天。养怡之福，可得永年。幸甚至哉，歌以咏志。

魏曹操龟虽寿壬午小雪吴玉生

● 原文：

　　神龟虽寿，犹有竟时。腾蛇乘雾，终为土灰。老骥伏枥，志在千里。烈士暮年，壮心不已。盈缩之期，不但在天。养怡之福，可得永年。幸甚至哉，歌以咏志。

　　——魏·曹操：《龟虽寿》

● 书写特点：

　　采用较宽大的横幅形式和较奔放的线条入楷，以体现原诗气势浑雄、悲凉壮阔的意境。

天地有正气杂然赋流形下则为河岳上则为日星于人曰浩然沛
乎塞苍冥皇路当清夷含和吐明庭时穷节乃见一一垂丹青在
齐太史简在晋董狐笔在秦张良椎在汉苏武节为严将军头为
嵇侍中血为张睢阳齿为颜常山舌或为辽东帽清操厉冰雪或
为出师表鬼神泣壮烈或为渡江楫慷慨吞胡羯或为击贼笏逆
竖头破裂是气所磅礴凛烈万古存当其贯日月死生安足论地
维赖以立天柱赖以尊三纲实系命道义为之根嗟予遘阳九隶
也实不力楚因缨其冠传车送穷北鼎镬甘如饴求之不可得阴
房阗鬼火春院阕天黑牛骥同一皂鸡栖凤凰食一朝濛雾露分
作沟中瘠如是再寒暑百沴自辟易嗟哉沮洳场为我安乐国岂
有他缪巧阴阳不能贼顾此耿耿存仰视浮云白悠悠我心悲苍
天曷有极哲人日已远典型在夙昔风檐展书读古道照颜色
右录宋文天祥正气歌时在壬午年孟冬 吴玉生 〔印〕

● 原文：（略）
　　—— 宋·文天祥：
《正气歌》

● 书写特点：
　　《正气歌》当然用
正楷书写，落款也用楷
书书写，以求通篇如
一。书写时不慎将"于
人曰浩然"一句中的
"曰"字漏写，补之，致
正常字距中多出一字，
谓之美中不足。

浪	万	点	正	嵘	浮	怅	鱼	江	头	独
遏	户	江	茂	岁	携	寥	翔	碧	看	立
飞	侯	山	书	月	来	廓	浅	透	万	寒
舟	曾	激	生	稠	百	问	底	百	山	秋
	记	扬	意	恰	侣	苍	万	舸	红	湘
	否	文	气	同	曾	茫	类	争	遍	江
	到	字	挥	学	游	大	霜	流	层	北
	中	粪	斥	少	忆	地	天	鹰	林	去
	流	土	方	年	往	谁	竞	击	尽	橘
	击	当	道	风	昔	主	自	长	染	子
	水	年	指	华	峥	沉	由	空	漫	洲

毛泽东词沁园春长沙吴玉生书

● 原文：

独立寒秋，湘江北去，橘子洲头。看万山红遍，层林尽染；漫江碧透，百舸争流。鹰击长空，鱼翔浅底，万类霜天竞自由。怅寥廓，问苍茫大地，谁主沉浮？ 携来百侣曾游，忆往昔峥嵘岁月稠。恰同学少年，风华正茂；书生意气，挥斥方遒。指点江山，激扬文字，粪土当年万户侯。曾记否，到中流击水，浪遏飞舟？

—— 毛泽东：《沁园春·长沙》

● 书写特点：

用界格斗方书写楷书，显得庄重。有意将字写得小些，看上去更为清新。

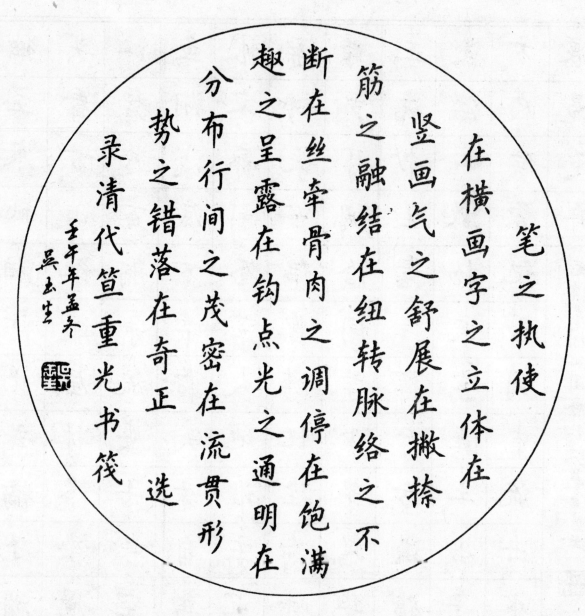

● 原文：

　　笔之执使在横画，字之立体在竖画，气之舒展在撇捺，筋之融结在纽转，脉络之不断在丝牵，骨肉之调停在饱满，趣之呈露在钩点，光之通明在分布，行间之茂密在流贯，形势之错落在奇正。

　　——清·笪重光：《书筏》

● 书写特点：

　　在圆光（也叫团扇）中写楷书，采取每两行错落排列的方法，既可使字分布均匀，又富于变化。

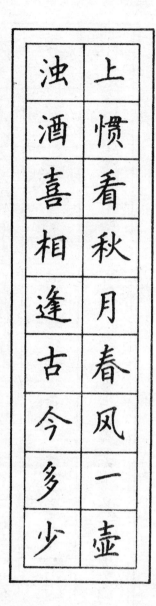

● 原文：

滚滚长江东逝水，浪花淘尽英雄。是非成败转头空，青山依旧在，几度夕阳红。白发渔樵江渚上，
惯看秋月春风。一壶浊酒喜相逢，古今多少事，都付笑谈中。

——明·罗贯中：《三国演义》开卷词

● 书写特点：

界格四条屏给人以秩序之感。书写时，让钢笔保持干渴状态，以求笔画劲健、挺拔，棱角分明。

● 原文：

　　红军不怕远征难，万水千山只等闲。五岭逶迤腾细浪，乌蒙磅礴走泥丸。金沙水拍云崖暖，大渡桥横铁索寒。更喜岷山千里雪，三军过后尽开颜。

　　—— 毛泽东：《七律·长征》

● 书写特点：

　　这是普通钢笔所能表现的较大楷书，书写有一定难度，写时笔速平缓，着纸力度较大。

毛泽东诗七律长征 壬午年孟冬 吴玉生敬书

| 更喜岷山千里雪三军过后尽开颜 | 金沙水拍云崖暖大渡桥横铁索寒 | 五岭逶迤腾细浪乌蒙磅礴走泥丸 | 红军不怕远征难万水千山只等闲 |

● 原文：

永和九年，岁在癸丑，暮春之初，会于会稽山阴之兰亭，修禊事也。群贤毕至，少长咸集。此地有崇山峻岭，茂林修竹；又有清流激湍，映带左右。引以为流觞曲水，列坐其次，虽无丝竹管弦之盛，一觞一咏，亦足以畅叙幽情。是日也，天朗气清，惠风和畅。仰观宇宙之大，俯察品类之盛，所以游目骋怀，足以极视听之娱，信可乐也。夫人之相与，俯仰一世。或取诸怀抱，晤言一室之内；或因寄所托，放浪形骸之外。虽取舍万殊，静躁不同，当其欣于所遇，暂得于己，快然自足，曾不知老之将至；及其所之既倦，情随事迁，感慨系之矣。向之所欣，俯仰之间，已为陈迹，犹不能不以之兴怀；况修短随化，终期于尽。古人云，"死生亦大矣。"岂不痛哉！每览昔人兴感之由，若合一契，未尝不临文嗟悼，不能喻之于怀。固知一死生为虚诞，齐彭殇为妄作。后之视今，亦由今之视昔，悲夫！故列叙时人，录其所述。虽世殊事异，所以兴怀，其致一也。后之览者，亦将有感于斯文。

——晋·王羲之:《兰亭集序》

● 书写特点：

　　王羲之《兰亭序》被推崇为"天下第一行书"。此作用流动的行楷书写，辅以竖条格线贯通行气，以追求原作灵动畅达的意境，营造催人朗读的效果。

春江潮水连海平
海上明月共潮生
滟滟随波千万里
何处春江无月明
江流宛转绕芳甸
月照花林皆似霰
空里流霜不觉飞
汀上白沙看不见
江天一色无纤尘
皎皎空中孤月轮
江畔何人初见月
江月何年初照人
人生代代无穷已
江月年年只相似
不知江月待何人
但见长江送流水
白云一片去悠悠
青枫浦上不胜愁
谁家今夜扁舟子

何处相思明月楼
可怜楼上月徘徊
应照离人妆镜台
玉户帘中卷不去
捣衣砧上拂还来
此时相望不相闻
愿逐月华流照君
鸿雁长飞光不度
鱼龙潜跃水成文
昨夜闲潭梦落花
可怜春半不还家
江水流春去欲尽
江潭落月复西斜
斜月沉沉藏海雾
碣石潇湘无限路
不知乘月几人归
落月摇情满江树
唐张若虚春江花月
夜硬卿吴玉生书

● 原文：

　　春江潮水连海平，海上明月共潮生。滟滟随波千万里，何处春江无月明。江流宛转绕芳甸，月照花林皆似霰。空里流霜不觉飞，汀上白沙看不见。江天一色无纤尘，皎皎空中孤月轮。江畔何人初见月？江月何年初照人？人生代代无穷已，江月年年只相似。不知江月待何人，但见长江送流水。白云一片云悠悠，青枫浦上不胜愁。谁家今夜扁舟子？何处相思明月楼？可怜楼上月徘徊，应照离人妆镜台。玉户帘中卷不去，捣衣砧上拂还来。此时相望不相闻，愿逐月华流照君。鸿雁长飞光不度，鱼龙潜跃水成文。昨夜闲潭梦落花，可怜春半不还家。江水流春去欲尽，江潭落月复西斜。斜月沉沉藏海雾，碣石潇湘无限路。不知乘月几人归，落月摇情满江树。

　　——唐·张若虚：《春江花月夜》

● 书写特点：

　　用略带游动的楷书书写，每行七字，呈等距排列，黑白相辅，动静相生，以体现"春江花月夜"情、景、理交融的清幽而邈远的意境。

众芳摇落独暄妍
占尽风情向小园
疏影横斜水清浅
暗香浮动月黄昏
霜禽欲下先偷眼
粉蝶如知合断魂
幸有微吟可相狎
不须檀板共金樽
宋林逋 山园小梅诗时
壬午年孟冬吴玉生书

● 原文：

　　众芳摇落独暄妍，占尽风情向小园；疏影横斜水清浅，暗香浮动月黄昏。霜禽欲下先偷眼，粉蝶如知合断魂；幸有微吟可相狎，不须檀板共金樽。

　　——宋·林逋:《山园小梅》

● 书写特点：

　　取斗方形式，正文与落款均用笔画收敛的小楷书写，行距略大于字距，不显格线，通篇相映如一，以求清澈如镜之效果。

对酒当歌，人生几何？譬如朝露，去日苦多。慨当以慷，忧思难忘。何以解忧？惟有杜康。青青子衿，悠悠我心；但为君故，沉吟至今。呦呦鹿鸣，食野之苹；我有嘉宾，鼓瑟吹笙。明明如月，何时可掇？忧从中来，不可断绝。越陌度阡，枉用相存；契阔谈燕，心念旧恩。月何星稀，乌鹊南飞，绕树三匝，何枝可依？山不厌高，海不厌深；周公吐哺，天下归心。

不厌深周公吐哺天下归心 魏曹操短歌行 吴玉生书

● 原文：

对酒当歌，人生几何？譬如朝露，去日苦多。慨当以慷，忧思难忘。何以解忧？惟有杜康。青青子衿，悠悠我心；但为君故，沉吟至今。呦呦鹿鸣，食野之苹；我有嘉宾，鼓瑟吹笙。明明如月，何时可掇？忧从中来，不可断绝。越陌度阡，枉用相存；契阔谈燕，心念旧恩。月何星稀，乌鹊南飞，绕树三匝，何枝可依？山不厌高，海不厌深；周公吐哺，天下归心。

——魏·曹操：《短歌行》

● 书写特点：

用1.2cm或1.3cm的线格，最适宜普通钢笔书写楷书，借助垫纸的弹性，可以写出轻重变化，呈现出既像毛笔又有别于毛笔笔触的线条。

录张旭诗二首 壬午年小雪吴玉生签字笔书写

纵	山	桃	隐
使	光	花	隐
晴	物	尽	飞
明	态	日	桥
无	弄	随	隔
雨	春	流	野
色	晖	水	烟
入	莫	洞	石
云	为	在	矶
深	轻	清	西
处	阴	溪	畔
亦	便	何	问
沾	拟	处	渔
衣	归	边	船

● 原文:

隐隐飞桥隔野烟,石矶西畔问渔船。桃花尽日随流水,洞在清溪何处边。

——张旭:《桃花溪》

山光物态弄春晖,莫为轻阴便拟归。纵使晴明无雨色,入云深处亦沾衣。

——唐·张旭:《山中留客》

● 书写特点:

用签字笔在界格中写略带行意的楷书,也能产生一定的美感。

少无适俗韵，性本爱丘山

落尘网中，一去三十年，羁鸟

恋旧林，池鱼思故渊，开荒

野际，守拙归田园，方宅十余

亩草屋八九间，榆柳荫后檐，

桃李罗堂前，暖暖远人村，依

依墟里烟，狗吠深巷中，鸡鸣

桑树颠，户庭无尘杂，虚室有

余闲，久在樊笼里，复得返自

然

晋陶渊明归田园居壬午年冬吴玉生书

● 原文：

　　少无适俗韵，性本爱丘山；误落尘网中，一去三十年。羁鸟恋旧林，池鱼思故渊；开荒南野际，守拙归田园。方宅十余亩，草屋八九间；榆柳荫后檐，桃李罗堂前。暖暖远人村，依依墟里烟；狗吠深巷中，鸡鸣桑树颠。户庭无尘杂，虚室有余闲；久在樊笼里，复得返自然。

　　——晋·陶渊明：《归田园居》

● 书写特点：

　　此为界格五联屏，力求字居格子中央，字的大小与线格协调。

水调歌头 壬午年初冬 吴玉生书

全但愿人长久千里共婵娟 宋苏轼

眠不应有恨何事长向别时圆人有

悲欢离合月有阴晴圆缺此事古难

恐琼楼玉宇高处不胜寒起舞弄清

影何似在人间转朱阁低绮户照无

明月几时有把酒问青天不知天上

宫阙今夕是何年我欲乘风归去唯

● 原文：

明月几时有？把酒问青天。不知天上宫阙，今夕是何年。我欲乘风归去，唯恐琼楼玉宇，高处不胜寒。起舞弄清影，何似在人间！　转朱阁，低绮户，照无眠。不应有恨，何事长向别时圆？人有悲欢离合，月有阴晴圆缺，此事古难全。但愿人长久，千里共婵娟。

　　——宋·苏轼：《水调歌头》

● 书写特点：

此为无线格四条屏，边框线要粗一些。

● 原文:

　　万众一心,众志成城,体现了中国人民的强大凝聚力。从千里长堤到首都北京,从大江南北到长城内外,从沿海省市到边疆民族地区,前方后方步调一致,举国上下齐心协力,中华儿女的力量集结一起。越是在我国革命、建设和改革的每一个重大关头,全国人民就越是充分显示出这种非凡的凝聚力。有了这种凝聚力,我们就能始终立于不败之地。

　　—— 江泽民:《在全国抗洪抢险总结表彰大会上的讲话》(1998年9月28日)

● 书写特点:

　　白话文竖写,起行不空格。标点符号要精小,不能喧宾夺主。

万众一心、众志成城,体现了中国人民的强大凝聚力。从千里长堤到首都北京,从大江南北到长城内外,从沿海省市到边疆民族地区,前方后方步调一致,举国上下齐心协力中华儿女的力量集结在一起。越是在我国革命、建设和改革的每一个重大关头,全国人民就越是充分显示出这种非凡的凝聚力。有了这种凝聚力,我们就能始终立于不败之地。

录自江泽民主席在全国抗洪抢险总结表彰大会上的讲话　吴玉生敬书

栖守道德者寂寞一时依阿

权势者凄凉万古达人观物

外之物思身后之身宁受一

时之寂寞毋取万古之凄凉

录洪应明"一日一禅"句以自警 吴玉生

● 原文：

　　栖守道德者寂寞一时，依阿权势者凄凉万古。达人观物外之物，思身后之身，宁受一时之寂寞，毋取万古之凄凉。

　　—— 洪应明：《一日一禅》

● 书写特点：

　　此为一幅小品，行距大于字距，用竖线贯通行气。

東風夜放花千樹更吹落

星如雨寶馬雕車香滿路

鳳簫聲動玉壺光轉一夜

魚龍舞蛾兒雪柳黃金縷

笑語盈盈暗香去眾里尋

他千百度蟇然回首那人

却在燈火闌珊處

辛棄疾青玉案元夕壬午年小雪 吳玉生

● 原文:

　　东风夜放花千树，更吹落、星如雨。宝马雕车香满路。凤箫声动，玉壶光转，一夜鱼龙
舞。　　蛾儿雪柳黄金缕，笑语盈盈暗香去。众里寻他千百度；蓦然回首，那人却在、灯火阑珊处。

　　——宋·辛弃疾:《青玉案·元夕》

● 书写特点:

　　用行书笔意书写楷书，可以增加字的灵动感。

坚持全面发展、全面进步的目标，要求在搞好物质文明建设的同时，把社会主义精神文明建设提到突出的地位。要切实加强思想道德建设，努力发展教育科技文化，以科学的理论武装人，以正确的舆论引导人，以高尚的精神塑造人，以优秀的作品鼓舞人，培育有理想、有道德、有文化、有纪律的公民，提高全民族的思想道德素质和科学文化素质。——摘录江泽民1998年12月28日《在纪念党的十一届三中全会召开二十周年大会上的讲话》《十五大以来重要文献选编》(上)第688－689页。吴玉生

● 原文：

　　坚持全面发展、全面进步的目标，要求在搞好物质文明建设的同时，把社会主义精神文明建设提到突出的地位。要切实加强思想道德建设，努力发展教育科技文化，以科学的理论武装人，以正确的舆论引导人，以高尚的精神塑造人，以优秀的作品鼓舞人，培育有理想、有道德、有文化、有纪律的公民，提高全民族的思想道德素质和科学文化素质。

　　—— 江泽民：《在纪念党的十一届三中全会召开二十周年大会上的讲话》(1998年12月18日)

● 书写特点：

　　书写适用行楷字，多用横格，宜将每行字写在线格中央。标点符号和移行规则，也是不可忽视的因素。

● 原文：

　　宠辱不惊看庭前花开花落，去留无意任天上云卷云舒。

　　　　　　—— 联句

● 书写特点：

　　用普通钢笔书写对联有点勉为其难，作为一种形式，算是尝试一下。尽可能选字数较多的联句书写，否则更显单薄。

去留无意任天上云卷云舒

硬卿 吴玉生书

宠辱不惊看庭前花开花落

壬午年孟夏

成	即	力	头	万	战	断
仁	为	捷	须	斩	多	头
今	家	报	向	阎	此	今
日	血	飞	国	罗	去	日
事	雨	来	门	南	泉	意
人	腥	当	悬	国	台	如
间	风	纸	后	风	招	何
遍	应	钱	死	烟	旧	创
种	有	投	诸	正	部	业
自	涯	身	君	十	旌	艰
由	取	革	多	年	旗	难
花	义	命	努	此	十	百

右录陈毅元帅梅岭三章 壬午冬 吴玉生

● 原文：

　　断头今日意如何，创业艰难百战多。此去泉台招旧部，旌旗十万斩阎罗。南国风烟正十年，此头须向国门悬。后死诸君多努力，捷报飞来当纸钱。投身革命即为家，血雨腥风应有涯。取义成仁今日事，人间遍种自由花。

　　——陈毅：《梅岭三章》

● 书写特点：

　　这是比较常见的钢笔楷书表现形式。正文用界格，落款单独用条格。落款可用楷书，也可用行书。

● 原文：

沧海日赤城霞峨眉雪巫峡云洞庭月彭蠡烟潇湘雨武夷峰庐山瀑布合宇宙奇观绘吾斋壁

少陵诗摩洁画左传文马迁史薛涛笺右军帖南华经相如赋屈子离骚收古今绝艺置我山窗

—— 清·邓石如：《怀宁壁山书屋联句》

● 书写特点：

此为清代中叶著名书法家、篆刻家邓石如撰写的龙门对。上联写"天下奇景"，下联对"古今绝艺"，气势连贯，一气呵成。用龙门对形式书写，似乎更贴近原意。

少	笺	收	合	月	沧
陵	右	古	宇	彭	海
诗	军	今	宙	蠡	日
摩	帖	绝	奇	烟	赤
洁	南	艺	观	潇	城
画	华	置	绘	湘	霞
左	经	我	吾	雨	峨
传	相	山	斋	武	眉
文	如	窗	壁	夷	雪
马	赋	吴玉生书	邓石如联句	峰	巫
迁	屈			庐	峡
史	子			山	云
薛	离			瀑	洞
涛	骚			布	庭

录古诗一首 壬午年孟冬 吴玉生书

少	百	常	阳	青
壮	川	恐	春	青
不	到	秋	布	园
努	东	节	德	中
力	海	至	泽	葵
老	何	焜	万	朝
大	时	黄	物	露
徒	复	华	生	待
伤	西	叶	光	日
悲	归	衰	辉	晞

● 原文：

青青园中葵，朝露待日晞。阳春布德泽，万物生光辉。常恐秋节至，焜黄华叶衰。百川到东海，何时复西归。少壮不努力，老大徒伤悲。

——古诗一首

● 书写特点：

这是一首勉人惜时的诗，用稳实线条入楷，寓意脚踏实地，珍惜时光。

大雨落幽燕白
浪滔天秦皇岛
外打鱼船一片
汪洋都不见知
向谁边往事越
千里魏武挥鞭
东临碣石有遗
篇萧瑟秋风今
又是换了人间
敬录毛泽东词
浪淘沙北戴河
壬午年冬吴玉生

● 原文：

　　大雨落幽燕，白浪滔天，秦皇岛外打鱼船。一片汪洋都不见，知向谁边？　　往事越千年，魏武挥鞭，东临碣石有遗篇。萧瑟秋风今又是，换了人间。

　　——毛泽东：《浪淘沙·北戴河》

● 书写特点：

　　这是毛泽东同志一首咏海抒怀的美丽诗篇，更像一幅墨分五彩、引人入胜的画卷。取横幅形式，用灵动的行楷书写，字呈等距排列，留出想像空间。

像雷锋那样，对待同志像春天般的温暖，

对待工作像夏天一样火热，对待个人主义像秋

风扫落叶一样，对待敌人像严冬一样残酷无情。

像雷锋那样，把有限的生命投入到无限的为人

民服务之中。　　像雷锋那样歌词　　吴玉生抄写

● 原文：

　　像雷锋那样，对待同志像春天般的温暖，对待工作像夏天一样火热，对待个人主义像秋风扫落叶一样，对待敌人像严冬一样残酷无情。像雷锋那样，把有限的生命投入到无限的为人民服务之中。

　　——《像雷锋那样》歌词

● 书写特点：

　　在有封堵线的横格中书写，两侧宜留出适当的空隙。

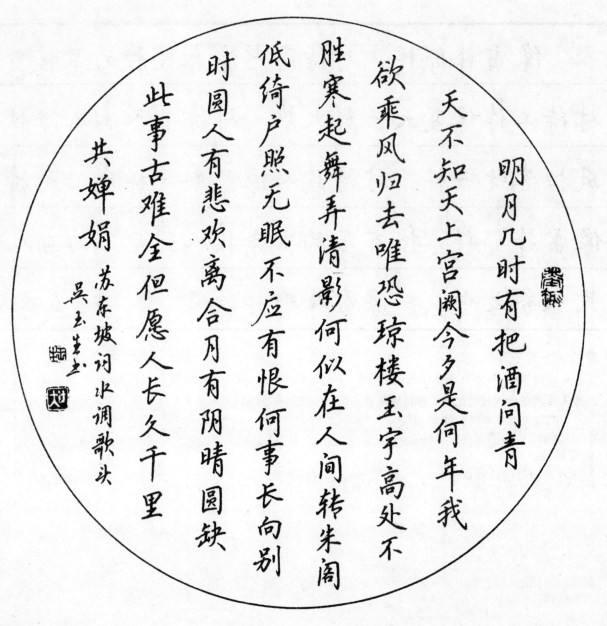

● 原文：

　　明月几时有？把酒问青天。不知天上宫阙，今夕是何年。我欲乘风归去，唯恐琼楼玉宇，高处不胜寒。起舞弄清影，何似在人间！　　转朱阁，低绮户，照无眠。不应有恨，何事长向别时圆？人有悲欢离合，月有阴晴圆缺，此事古难全。但愿人长久，千里共婵娟。

　　——宋·苏轼：《水调歌头》

● 书写特点：

　　同样是"明月几时有"这首诗，取圆光形式，用行楷字书写，与前面的四条屏形式相比，可以给人更多的联想。

雅则起伏不恣肆

明项穆书法雅言句 吴玉生书

则折挫不枯涩第三要
闲雅闲则运用不矜持

润温则性情不骄怒
形体不偏邪第二要温

清则点画不混杂整则
书有三要第一要清整

● 原文:

　　书有三要:第一要清整,清则点画不混杂,整则形体不偏邪;第二要温润,温则性情不骄怒,润则折挫不枯涩;第三要闲雅,闲则运用不矜持,雅则起伏不恣肆。

　　—— 明·项穆:《书法雅言》

● 书写特点:

　　此为联体四条屏小品,字形略小,行距较宽,以取文中清整、温润、闲雅之意。

● 原文：

　　薄雾浓云愁永昼，瑞脑消金兽。佳节又重阳，玉枕纱橱，半夜凉初透。　东篱把酒黄昏后，有暗香盈袖。莫道不消魂，帘卷西风，人比黄花瘦！
　　—— 宋·李清照：
《醉花阴·九日》

● 书写特点：

　　计算好字数，每行字数相同，行距略宽，用楷书落款，使通篇既清整又有行气。

薄雾浓云愁永昼瑞脑喷金兽佳
节又重阳宝枕纱橱昨夜凉初透
东篱把酒黄昏后有暗香盈袖莫
道不消魂帘卷西风人比黄花瘦
李清照醉花阴吴玉生书

金樽清酒斗十千玉盘珍羞直万钱
停杯投箸不能食拔剑四顾心茫然
欲渡黄河冰塞川将登太行雪满山
闲来垂钓碧溪上忽复乘舟梦日边
行路难行路难多歧路今安在长风
破浪会有时直挂云帆济沧海

唐李白诗行路难 时在壬午孟冬 硬卿 吴玉生书

● 原文:

　　金樽清酒斗十千,玉盘珍羞直万钱。停杯投箸不能食,拔剑四顾心茫然。欲渡黄河冰塞川,将登太行雪满山。闲来垂钓碧溪上,忽复乘舟梦日边。行路难,行路难,多歧路,今安在?长风破浪会有时,直挂云帆济沧海。

　　——唐·李白:《行路难》

● 书写特点:

　　取古碑帖等距排列形式,给人以整齐、端庄之感。用行书也可用楷书落款。

陋	陋	云	诸	牍	竹	琴	白	有	色	苔	陋	有	则	山
室	之	亭	葛	之	之	阅	丁	鸿	入	痕	室	龙	名	不
铭	有	孔	庐	劳	乱	金	可	儒	帘	上	唯	则	水	在
吴玄生书	刘	子	西	形	耳	经	以	往	青	阶	吾	灵	不	高
	禹	云	蜀	南	无	无	调	来	谈	绿	德	不	在	有
	锡	何	子	阳	案	丝	素	无	笑	草	馨	是	深	仙

● 原文:

　　山不在高,有仙则名。水不在深,有龙则灵。斯是陋室,唯吾德馨。苔痕上阶绿,草色入帘青。谈笑有鸿儒,往来无白丁。可以调素琴,阅金经。无丝竹之乱耳,无案牍之劳形。南阳诸葛庐,西蜀子云亭。孔子云:"何陋之有?"

　　　　——唐·刘禹锡:《陋室铭》

● 书写特点:

　　这是用横幅形式表现的界格楷书,视觉效果也不错。在文尾空间有限的情况下,可落"穷款"(只有署名的落款)。

　　人的一生应当这样度过：当回首往事的时候，他不致于因为虚度年华而痛悔，也不致于因为过去的碌碌无为而羞愧，在临死的时候，他能够说："我的整个生命和全部精力，都已经献给世界上最壮丽的事业 —— 为人类的解放而斗争。" 录奥斯特洛夫斯基语　吴玉生 🔲

● 原文：

　　人的一生应当这样度过：当回首往事的时候，他不致于因为虚度年华而痛悔，也不致于因为过去的碌碌无为而羞愧，在临死的时候，他能够说："我的整个生命和全部精力，都已经献给世界上最壮丽的事业——为人类的解放而斗争。

　　—— 俄·奥斯特洛夫斯基

● 书写特点：

　　在卡片式的横格中，用整齐的楷书抄录名人名言，看上去也很清新淡雅。

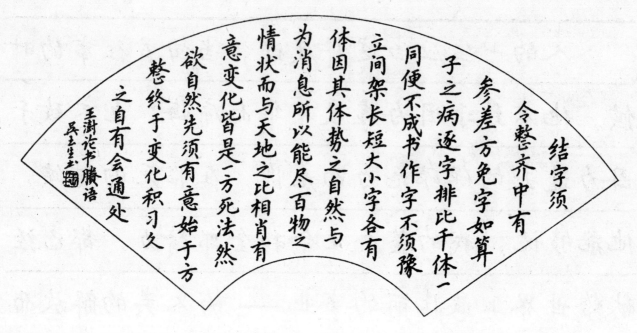

● 原文：

结字须令整齐中有参差，方免字如算子之病。逐字排比，千体一同，便不成书。作字不须豫立间架，长短大小，字各有体。因其体势之自然与为消息，所以能尽百物之情状，而与天地之比相肖。有意变化，皆是一方死法。然欲自然，先须有意，始于方整，终于变化，积习久之，自有会通处。

　　—— 清·王澍：《论书腾语》

● 书写特点：

　　在扇面中布满成行的小楷，别有一番情趣。

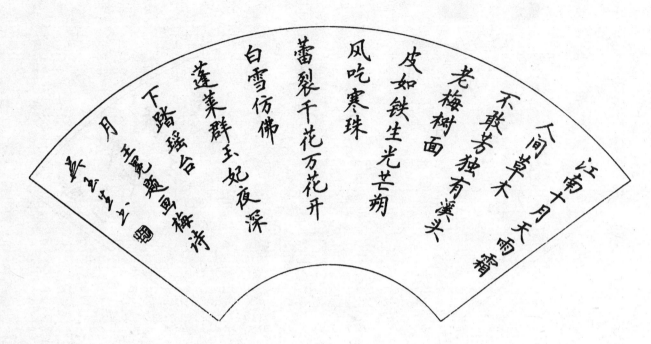

● **原文：**

　　江南十月天雨霜，人间草木不敢芳。独有溪头老梅树，面皮如铁生光芒。朔风吃寒珠蕾裂，千花万花开白雪。仿佛蓬莱群玉妃，夜深下踏瑶台月。

　　——元·王冕：《题画梅》

● **书写特点：**

　　长、短行相间书写，是扇面的传统表现形式。

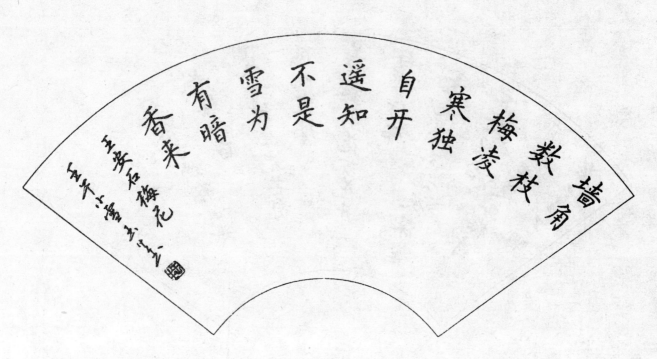

● 原文：

　　墙角数枝梅，凌寒独自开。遥知不是雪，为有暗香来。

　　—— 宋·王安石：《梅花》

● 书写特点：

　　沿扇面边缘成两字排列，是书写扇面的手法之一。

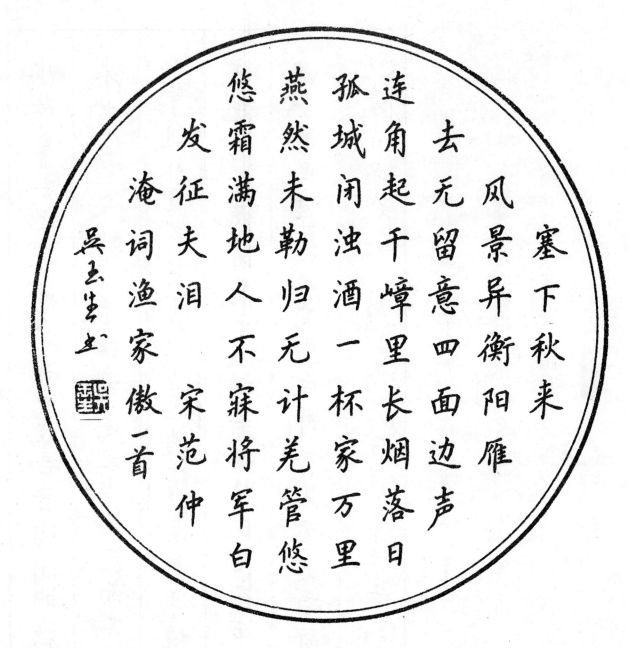

● 原文：

塞下秋来风景异，衡阳雁去无留意。四面边声连角起。千嶂里，长烟落日孤城闭。　　浊酒一杯家万里，燕然未勒归无计。羌管悠悠霜满地。人不寐，将军白发征夫泪。

　　—— 宋·范仲淹：《渔家傲》

● 书写特点：

　　在双线团扇中等距书写楷书，看上很精巧，有工艺效果。

● 原文：

水陆草木之花，可爱者甚蕃。晋陶渊明独爱菊；自李唐来，世人甚爱牡丹；予独爱莲之出淤泥而不染，濯清涟而不妖，中通外直，不蔓不枝，香远益清，亭亭净植，可远观而不可亵玩焉。

予谓菊，花之隐逸者也；牡丹，花之富贵者也；莲，花之君子者也。噫！菊之爱，陶后鲜有闻；莲之爱，同予者何人？牡丹之爱，宜乎众矣！

—— 周敦颐：《爱莲说》

● 书写特点：

在竖条格中自由书写楷书，通篇字取向右上斜势，可以使行气更为贯通。

水陆草木之花可爱者甚蕃晋陶渊明独爱菊自李唐

来世人甚爱牡丹予独爱莲之出淤泥而不染濯清涟而不

妖中通外直不蔓不枝香远益清亭亭净植可远观而不可

亵玩焉予谓菊花之隐逸者也牡丹花之富贵者也莲花之

君子者也噫菊之爱陶后鲜有闻莲之爱同予者何人牡丹

之爱宜乎众矣 周敦颐爱莲说壬午年冬吴玉生书

时在壬午年孟冬硬卿吴玉生

朝天阙 录宋岳飞词满江红一首

肉笑谈渴饮匈奴血待从头收拾旧山河

驾长车踏破贺兰山缺、壮志饥餐胡虏

空悲切靖康耻犹未雪臣子恨何时灭

八千里路云和月莫等闲白了少年头

仰天长啸壮怀激烈三十功名尘与土

怒发冲冠凭栏处萧萧雨歇抬望眼

● 原文：

　　怒发冲冠，凭栏处、萧萧雨歇。抬望眼，仰天长啸，壮怀激烈。三十功名尘与土，八千里路云和月。莫等闲、白了少年头，空悲切。　　靖康耻，犹未雪；臣子恨，何时灭？驾长车、踏破贺兰山缺。壮志饥餐胡虏肉，笑谈渴饮匈奴血。待从头、收拾旧山河，朝天阙。

　　——宋·岳飞：《满江红》

● 书写特点：

　　在斗方中画竖条线格书写行楷字，也可作为钢笔书法的一种表现形式。

月光如水一般，静々地泻在这一片叶子和花上。薄々的青雾浮起在荷塘里。叶子和花仿佛在牛乳中洗过一样；又像笼着轻纱的梦。虽然是满月，天上却有一层淡々的云，所以不能朗照；但我以为这恰是到了好处——酣眠固不可少，小睡也别有风味的。月光是隔了树照过来的，高处丛生的灌木，落下参差的斑驳的黑影；弯々的杨柳的稀疏的倩影，像是画在荷叶上。塘中的月色并不均匀；但光与影有着和谐的旋律，如梵婀玲上奏着的名曲。 节录朱自清散文《荷塘月色》片断 吴三生

● 原文：（略）

　　——朱自清：散文《荷塘月色》节选

● 书写特点：

　　用轻盈笔触的行楷，抄录朱自清《荷塘月色》散文中精彩片断，也能产生一定的意境。

赤橙黄绿青蓝紫谁持彩练当

空舞雨后复斜阳关山阵阵苍

当年鏖战急弹洞前村壁装点

此关山今朝更好看 敬录毛泽

东词菩萨蛮大柏地 吴玉生

● 原文：

　　赤橙黄绿青蓝紫，谁持彩练当空舞？雨后复斜阳，关山阵阵苍。

　　当年鏖战急，弹洞前村壁。装点此关山，今朝更好看。

　　—— 毛泽东：《菩萨蛮·大柏地》

● 书写特点：

　　采用文稿格作书，格线要细。遇正文字数少剩余格较多时，可将部分落款的文字，用与正文同样风格的字连写在正文后面。

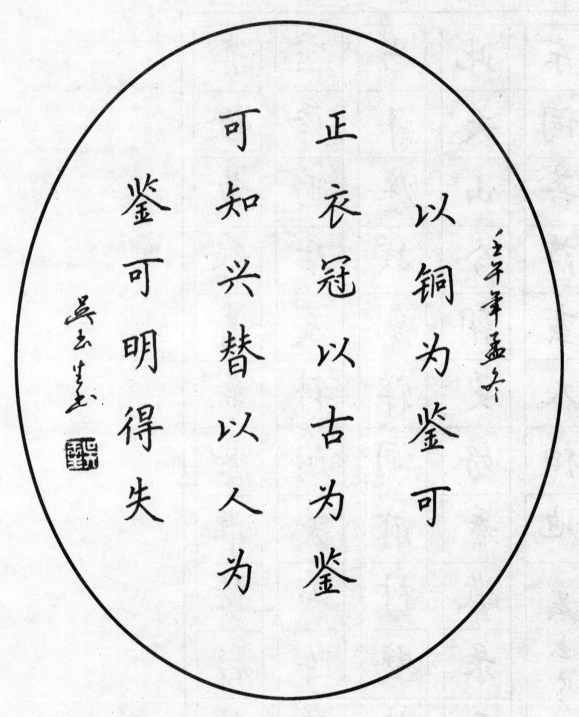

以铜为鉴可

正衣冠以古为鉴

可知兴替以人为

鉴可明得失

壬午年孟冬

吴玄生书

- 原文：

 以铜为鉴可正衣冠；以古为鉴可知兴替；以人为鉴可明得失。
 —— 《新唐书·魏徵传》

- 书写特点：

 用椭圆镜形式，表现特定的语句，也不失为一种表现手法。

书法常用知识

农历岁序和公元对照表

甲子	乙丑	丙寅	丁卯	戊辰	己巳	庚午	辛未	壬申	癸酉		甲午	乙未	丙申	丁酉	戊戌	己亥	庚子	辛丑	壬寅	癸卯
1864	1865	1866	1867	1868	1869	1870	1871	1872	1873		1894	1895	1896	1897	1898	1899	1900	1901	1902	1903
1924	1925	1926	1927	1928	1929	1930	1931	1932	1933		1954	1955	1956	1957	1958	1959	1960	1961	1962	1963
1984	1985	1986	1987	1988	1989	1990	1991	1992	1993		2014	2015	2016	2017	2018	2019	2020	2021	2022	2023
甲戌	乙亥	丙子	丁丑	戊寅	己卯	庚辰	辛巳	壬午	癸未		甲辰	乙巳	丙午	丁未	戊申	乙酉	庚戌	辛亥	壬子	癸丑
1874	1875	1876	1877	1878	1879	1880	1881	1882	1883		1904	1905	1906	1907	1908	1909	1910	1911	1912	1913
1934	1935	1936	1937	1938	1939	1940	1941	1942	1943		1964	1965	1966	1967	1968	1969	1970	1971	1972	1973
1994	1995	1996	1997	1998	1999	2000	2001	2002	2003		2024	2025	2026	2027	2028	2029	2030	2031	2032	2033
甲申	乙酉	丙戌	丁亥	戊子	己丑	庚寅	辛卯	壬辰	癸巳		甲演	乙卯	丙辰	丁巳	戊午	己未	庚申	辛酉	壬戌	癸亥
1884	1885	1886	1887	1888	1889	1890	1891	1892	1893		1914	1915	1916	1917	1918	1919	1920	1921	1922	1923
1944	1945	1946	1947	1948	1949	1950	1951	1952	1953		1974	1975	1976	1977	1978	1979	1980	1981	1982	1983
2004	2005	2006	2007	2008	2009	2010	2011	2012	2013		2034	2035	2036	2037	2038	2039	2040	2041	2042	2040

季与月的代称

春：正、二、三月
夏：四、五、六月
秋：七、八、九月
冬：十、十一、十二月

正月：孟春	二月：仲春	三月：季春
四月：孟夏	五月：仲夏	六月：季夏
七月：孟秋	八月：仲秋	九月：季秋
十月：孟冬	十一月：仲冬	十二月：季冬

注："孟、仲、季"在每一个季度中，孟为第一月、仲为第二月、季为第三月。（孟：开始、最初。仲：在第二位的。季：末了的意思）

月份异名

正月：孟春、寅月、首春、元阳、初月
二月：仲春、卯月、仲月、杏月
三月：季春、辰月、暮春、杪春、桃月
四月：孟夏、巳月、清和、槐序、麦秋
五月：仲夏、午月、蒲月、榴月
六月：季夏、末月、署月、荷月
七月：孟秋、申月、巧月、首秋、初秋、兰月
八月：仲秋、酉月、中秋、正秋、桂月
九月：季秋、戌月、暮秋、菊序、霜序、菊月
十月：孟冬、亥月、初冬、良月、阳月
十一月：仲冬、子月、畅月、复月、龙潜
十二月：季冬、丑月、严冬、嘉平、暮平、临月、腊月、风杪

题款时的称谓及附属句

用于主文作者、主文名称后的承上启下句："以应"、"书奉"（用于长辈、平辈）；"书与"、"付"（用于晚辈）。
称谓：
本族：祖父大人，×叔大人。
×伯大人（与父亲为亲兄弟，可于"伯"后加父字）。
×叔大人（与父亲为亲兄弟，可于"叔"后加父字）。
亲属：姑丈、姑母大人（不能称姑父）。
姨丈、姨母大人（不能称姨父）。
表兄、表弟、姨兄、姨弟。
姻亲：××姻伯大人、姻兄、姻弟。××姻长大人、襟兄、姻弟。

社会关系

夫子大人（指称老师，也可直称老师）。
××翁老伯大人（用别号第一个字，后写翁字，一般年龄很高者可用之）。
××仁长大人（用于年龄较长的人）。
××仁兄大人（一般通称，即小于作者，须称仁兄）。
××世兄大人（世交者用之）。
××年兄（同科考举的用之，当今已不适用）。
××道兄（指艺苑之友）。
××先生
××女士
××同志
社会关系的泛称，其下不能写"大人"。
××仁弟，指晚辈、其下不能写"大人"。

硬笔书法工具、材料简介

古人云："工欲善其事，必先利其器"说明了使用工具的重要性。硬笔书法所使用的工具、材料是什么呢？就是笔、墨、纸。学习硬笔书法，对工具和材料的性能要有所了解，掌握它们的性能，使用起来才能得心应手，即所谓"先利其器"。下面将有关这方面的知识加以简略介绍：

一、笔

所谓"硬笔"，泛指一切用金属、塑料、竹、木、骨等材料制成的坚硬的书写工具。常见的硬笔有钢笔、签字笔、圆珠笔、铅笔、塑料笔、粉笔等等一系列硬性的书写工具，而钢笔又最具代表性。因此，下面着重介绍有关钢笔的知识。

钢笔，俗称自来水笔，是由鹅毛管笔转化为蘸水笔，再由蘸水笔转化为钢笔的。据有关资料介绍，钢笔最先是由美国一家保险公司的营业员沃特曼·莱维斯在1809年发明的。19世纪传入我国，但当时价钱昂贵，是送人的珍贵礼品，一时间没有被广泛使用。1928年，上海创立了我国第一家钢笔厂，国产钢笔批量生产。由于钢笔携带方便、书写流畅、经久耐用、实用性强等优点，深受成千上万人的青睐。当今我国已成为世界上第一大钢笔生产国和消费国。钢笔已成为目前最流行的书写工具之一。

钢笔的种类分为金笔、铱金笔和普通钢笔三种。金笔的笔尖是金尖。目前，我们在市场上见到的金笔有14k（含金量58.3%）和12k（含金量50%）两种，14k金笔属高档金笔。由于金笔具有较强的耐腐蚀性，弹性较好，出水流畅，所以书写时手感舒服，笔锋有力，能写出圆润和粗细有别的点画线条。铱金笔笔尖采用不锈钢为材料，顶端焊有耐磨的铱粒，弹性仅次于金笔。普通钢笔的笔尖是钢制笔尖，用不锈钢制成，其笔尖无铱粒，容易磨损，不太实用。现我国制作的此类钢笔少量出口，内销停止。

对于广大硬笔书法爱好者来说，挑选一枝得心应手的钢笔是十分必要的。挑选的基本材料是："钢笔笔尖圆滑、弹性好，出水流畅，笔杆长短适中。"由于钢笔的笔尖是用金属加工制成的，笔头硬，弹性幅度较小，笔画的粗细差别不大，因此，写钢笔字宜小不宜大，宜快不宜慢。我们在使用钢笔时，要掌握正确的使用方法，注意精心保养。

尖正面，笔尖与纸面成45°至75°角为好；落笔不要用力过大，以防笔尖变形，影响弹性；钢笔停写时，必须及时套上笔套，避免笔尖暴露，墨水蒸发，影响出水。若忘了套上笔套，书写前可在清水中蘸一下再写。为了延长笔尖寿命，应经常清洗笔尖、笔管，保持吸水管道通畅。如长期不使用钢笔，要洗净存放。值得注意的是，一枝钢笔不能同时使用几种墨水，以免混用后发生化学反应而产生沉淀物堵塞笔尖，影响书写。

二、墨水

钢笔用的墨水品种较多，常见的有红、黑、蓝、蓝黑的颜色。作为硬笔书法使用的墨水，我认为墨色墨水中的碳素墨水最佳。例如，上海生产的"英雄牌"、天津生产的"鸵鸟牌"等碳素墨水质量较好，其色泽鲜艳、书写流利，均可选用。使用墨水过程中应注意用完后，随即旋紧瓶盖，避免水分蒸发和尘埃落入。碳素墨水凝固性强，墨迹乌黑，光泽醒目，写在白纸上，黑白分明，在视觉上突出了线条的表现力。

三、纸

硬笔书法对纸的要求，要根据个人的书写特点、作品风格及使用的硬笔来选择。使用不同特性的硬笔和纸张，书写时将产生不同的审美效果。因此，选择合适的纸张进行练习和创作也是不可忽视的。

钢笔书法用纸，要求质地细腻，不光滑，吸墨性能好，不洇，厚薄适中。一般说，60～70克的胶版纸、书写纸、复印纸等都是较常用的理想用纸。用这样的纸进行硬笔书法创作，能较好地表现出点画的提、顿、挫，线条流畅遒劲，凸现出钢笔书法特点。对于有较好书法功底的作者，也可用熟宣纸进行硬笔书法创作，以追求毛笔字的韵味，达到较理想的艺术效果。

题款用印

一、款式

书法艺术是通过一定的书写款式表现和完成的。这种款式，是人们在长期的艺术实践中滋生发展而来的。常用的书写款式多种多样，主要有中堂、对联、条幅、横披、屏条、扇面等。现分述如下：

中堂，通常挂在客厅中央，"中堂"之名由此而来。中堂的文字可以是诗、词、歌、赋、散文等，字数可多可少。少字数的仅一个字或两个字，多字数的要设计"小样"，有多少字、写多少行、多少列、须多大纸，都要心中有数。如果最后一行剩余空格较多，落款可写在正文之下。

对联，又称"楹联"、"对子"，由对仗工整的联语分句书写而成。常见的有五言联和七言联。对联虽然分开书写，但要有一气呵成之感，做到格调和谐统一，上下联要一一对应。字分别在一条垂直线上叠格时，上联的右侧应稍宽，留出空行写上款；下联的左侧应稍宽，留出空行写下款，上款应高于下款。对联悬挂的次序是上联在右，下联在左。

条幅，是书画常用的长而窄的立幅款式，通常由整张宣纸对开而得。现在的一般居室，适宜用三尺宣纸对开。条幅因较窄，初学者易写得较拥挤，使作品给人以"满"的感觉。因此，书写者注意留好周边的距离（一般是五至七厘米）。

横披，又叫横幅，成横长的书写形式。根据传统习惯，横披应从右往左竖写。用纸以四尺整纸对开为宜。内容选择适宜的名言、警句、诗词等。横披可装成轴，也可以裱成镜片，悬挂于居室内。

屏条，简称屏，也叫"一堂"，就是一整套的意思。由四条或四条以上偶数条幅组成。常见的有四条、六条、八条、十条、十二条屏几种。其内容可以互相有关联（一篇文章、一首或一组诗词）；也可以相互无关联，甚至可以不是一位作者所写，也不限于一种字体。创作屏条难度较大，不仅要求每一条幅本身的气韵要连贯，而且要求条与条之间的整体联系要贯通、和谐。因此，作者在创作时要统筹兼顾、通盘考虑。

扇面，是以扇形为依托、因形造势、进行书法创作的艺术款式。有折扇、团扇之分。折扇上

宽下窄，呈半圆辐射状，书写通常依托折之纹理，一行字多，一行字少，交错进行。团扇为满月形，依行与行的长短变化而进行字的增减。

除以上所述外，还有斗方、册页、匾牌、手卷等款式，其章法大同小异，应随具体形式而变。

二、落款

落款又叫题款、署款，是指作者在自己的作品正文之外所题写的文字。它是书法作品的重要组成部分。落款分"一般款识"、"特殊款识"两种。前者又分单款（只署作者姓名及书写时间、地点）和双款（既署作者姓名又署受书者姓名）两种；后者又分穷款（只署作者姓名）、无款（指没有署名的情况）、长款（双款的特殊形式，除署作者姓名、创作时间、地点　及受书人姓名外，还要记述创作意图、方法、感想及文字的译义等相关内容）三种。选择落款形式，要根据创作的内容、章法样式、创作的意图合理确定，不可草率从事。

落款的内容：落款一般包括上款和下款。上款一般包括台头词（如书奉、书应、书为等）、姓名（受书者）、称呼（如先生、同道、方家）等、谦词或缀语（如嘱书、雅正、惠存等）；下款包括书写的时间（一般为农历纪年法，如丙字、丁丑等）、地点（地名或斋馆阁轩，如京华、墨耕斋等）、姓名（除姓名外也可署字、号）、谦词（如学书、顿首、敬书等）。

落款的位置：虽然没有定式，但要符合大众的审美要求和欣赏习惯。一般落款位置不可过高，差距不可过小，下行不可过低，具体的落款位置要随书法章法款式确定。作者要多读多看古今名家的作品，从中领悟、体察落款位置。

落款的字体：楷书作品通常用楷书落款，其风格应与正文风格和谐一致。

三、用印

钤印又称用印，是硬笔书法作品不可缺少的组成部分，是创作过程中最后一道工序。印钤好了，可平衡画面、增加构图美，使书、印相映成趣，对作品可起到画龙点睛的作用。

一幅成功的硬笔书法作品，不仅包含作品的章法美、字体美、内容美，还应包括钤印美。但是，有些硬笔书法朋友，存在忽视用印或用印不当的现象。比如有的硬笔书法作品不用印，

致，钤印时白文印在前，朱文印在后。引首章略小于姓名章。腰章小于引首章和姓名章。

二忌印章位置不对。硬笔书法的钤印，借鉴了传统毛笔书法用印样式。常用的几种印章是：姓名章、闲章（包括引首章、腰章和压角章）。姓名章钤在款的最后一字下方约一字的距离。如款字下边空得较多时，应钤两方印，两方印的距离应相当于一方印的大小，稍远些也可，但切不可靠得太近。同时，还要考虑到印章要不低于作品底部的水平线。引首章盖在作品上方空虚处。腰章盖在作品中间空虚处。压角章盖在作品边角。

三忌用印数量过多。钤印数目一般宜少不宜多，特别是用闲章时，要根据作品章法的需要慎用。闲章的作用是补充空虚、稳定画面。如需钤用数印，要择不同形式的印面，避免雷同。如果一幅作品不用闲章已经显得很好，就不必强行用印，要"惜红如金"，避免画蛇添足。

四忌形式内容不符。印章的风格应与作品的书体、风格做到和谐一致。较工整的楷书作品，尚钤盖奔放泼辣的草篆印肯定是不和谐的。一般说来，应钤上工整风格的汉印比较合适，反之亦然。钤用闲章，不仅要注意印章内容与风格的协调一致，还应注意文词与作品的内容相统一。

五忌钤印草率行事。硬笔书法作品是黑、白、红三色的和谐统一，三者缺一不可。要钤盖出精美的印文，首先必须有好的印章和印泥。如果自己不能刻印或刻得不够好，要尽量请篆刻家制印。选择印泥应备几十元一两的，切不可图便宜，买十几元一盒的印泥、印油。其次要掌握正确的钤印方法。要经常擦试印面，确保印章无灰尘杂物。印章沾印泥时，要轻轻拍打，切不可过重。钤印时要在作品下垫专用橡胶板或一本薄书，均匀用力按下，确保印文清晰完美。对不常钤印的朋友，可用印规，要避免钤印歪斜、模糊不清和平移滑动。

格言集萃

* 世间一切事物中，人是第一个可宝贵的。
　　　　　　——毛泽东《唯心历史观的破产》

* 知识有助于意识。
　　　　　　——毛泽东《伦理学原理》批注

* 读书是学习，使用也是学习，而且是更重要的学习。
　　　　　　——毛泽东《中国革命战争的战略问题》

* 学习不是容易的事情，使用更加不容易。
　　　　　　——毛泽东《中国革命战争的战略问题》

* 道德与时代俱异，但仍不失其为道德。
　　　　　　——毛泽东《伦理学原理》批注

* 道德因社会而异，因人而异。
　　　　　　——毛泽东《伦理学原理》批注

* 福德同一。
　　　　　　——毛泽东《伦理学原理》批注

* 我们要达到一种目的，非讲究适当的方法不可。
　　　　　　——毛泽东（1920年致陶毅信）

* 感受只解决现象问题，理论才解决本质问题。
　　　　　　——毛泽东《实践论》

* 只有丧失才能不丧失。
　　　　　　——毛泽东《中国革命战争的战略问题》

* 一切结论产生于调查的末尾，而不在它的先头。
　　　　　　——毛泽东《反对资本主义》

* 对于任何问题应取分析态度，不要否定一切。
　　　　　　——毛泽东《学习和时局》

* 凡真理都不装样子吓人，它只是老老实实地说下去和做下去。
　　　　　　——毛泽东《反对党八股》

* 先做学生，然后再做先生。
　　　　　　——毛泽东《党委会的工作方法》

* 道路总是曲折的，前途总是光明的。
　　　　　　——毛泽东《论十大关系》

* 下定决心，不怕牺牲，排除万难，去争取胜利。
　　　　　　——毛泽东《愚公移山》

* 中国人死都不怕，还怕困难吗？
　　　　　　——毛泽东《别了，司徒雷登》

* 我们必须坚持真理，而真理必须旗帜鲜明。
　　　　　　——毛泽东《对晋绥日报编辑人员的谈话》

* 世界上没有直路，要准备走曲折的路，不要贪便宜。
　　　　　　——毛泽东《关于重庆谈判》

* 有师有友，方不孤陋寡闻。
　　　　　　——毛泽东（1917年致黎锦熙信）

* 待人以诚而去其诈，待人以宽而去其隘。
　　　　　　——毛泽东《向国民党的十点要求》

* 世界上的事情总是谨慎一点为好。
　　　　　　——毛泽东《青年团的工作要照顾青年的特点》

* 学习要抓紧，睡眠休息娱乐也要抓紧。
　　　　　　——毛泽东《青年团的工作要照顾青年的特点》

* 脑筋这个机器的作用，是专门思想的。
　　　　　　——毛泽东《学习和时局》

* 道德非命令的而为叙述的。
　　　　　　——毛泽东《伦理学原理》批注

* 以糊涂为因，必得糊涂之果。
　　　　　　——毛泽东（1917年致黎锦熙信）

* 错误常常是正确的先导。
　　　　　　——毛泽东

* 只有忠于事实，才能忠于真理。
　　　　　　——周恩来

* 时间就是生命，时间就是速度，时间就是力量。
　　　　　　——郭沫若

* 人生最宝贵的是生命，人生最需要的是学习，人生最愉快的是工作，人生最重要的是友谊。
　　　　　　——斯大林

* 学如逆水行舟，不进则退。

　　　　　　　——陈　毅

* 博观而约取，厚积而薄发。

　　　　　——宋·苏轼《杂说》

* 丈夫为志，穷当益坚，老当益壮。

　　　　　——《后汉书·马援传》

* 先天下之忧而忧，后天下之乐而乐。

　　　　——宋·范仲淹《岳阳楼记》

* 言必信，行必果。

　　　　　　——《论语·子路》

* 满招损，谦受益。

　　　　　　　　——《尚书》

* 路漫漫其修远兮，吾将上下而求索。

　　　　　——战国·屈原《离骚》

* 富贵不能淫，贫贱不能移，威武不能屈，此之为大丈夫。

　　　　　　　　——《孟子》

* 勿以恶小而为之，勿以善小而不为。

　　　　　　　——《三国志》

* 有志者事竟成。

　　　　　　　——《后汉书》

* 静以修身，俭以养德。

　　　　　——三国·诸葛亮

* 业精于勤，荒于嬉；行成于思，毁于随。

　　　　　——唐·韩愈《进学篇》

硬笔书法云梯丛书

总 目 录

普 及 版

提 高 版

楷书创作

责任编辑 孟祥纯
封面设计 世纪金晖

硬笔書法
雲梯叢書

五帝上真六甲玄靈陰陽二天元始所

統萬道撿滅遊魄五內華榮常後

六甲運俊六丁為我降真飛雲然軒

浮上入玉庭眇眠符咽液十二過止

师临唐雲飛任三千年五六再五云四

ISBN 7-80108-673-2

ISBN 7-80108-673-2/J·135
15.00元 全六册定价:90.00元

硬笔书法云梯丛书
楷书创作50例
价格: 15.00

1030503100074